U0107711

錢松胡震兩家印存

吳劍 編

西泠印社出版社

序

　　錢松與胡震的友情，一直爲世人所稱頌。胡震在二十七歲時，結識了錢松，『始大嘆服，自是擱筆不復爲人刻畫金石矣』。年長一歲的胡震甘執弟子禮，與錢松結爲師友，二十餘年往來無間。錢松亦是引胡震爲知己，兩人之間更是互贈佳作，其中錢松爲胡震治印七十餘枚，被傳爲印林佳話。因二人友善，風格相類，兼有傳承，後人多將二人篆刻合輯印譜。

　　錢松，初名松如，字叔蓋，號耐青、鐵廬、耐清、老蓋、古泉叟、未道士、雲和山人、西郊、秦大夫、雲居山人、雲居山民、鐵床覺者、見聞隨喜侍者，晚號西郭外史。清嘉慶二十三年（一八一八）生于杭州，曾流寓上海。與丁敬、蔣仁、黄易、奚岡、陳豫鍾、陳鴻壽、趙之琛并稱『西泠八家』。工書善畫，尤喜金石碑帖鑒賞。篆刻宗秦漢，所作頗古拙。咸豐十年（一八六〇），太平軍攻入杭州，錢松携家人服藥殉國，以示忠烈。正如羅榘在《西泠八家印選序》中所述：『叔蓋以忠義之氣寄之于腕，其刻石也

蒼莽渾灝如其爲人。」

錢松對于浙派篆刻的意義是不言而喻的，他所用新刀法，作印以腕力，使印章的綫條更加古拙、立

體，變化豐富，也一改浙派篆刻日漸程式化的習氣。他在篆刻過程中所運用的字法、章法靈活多變，時

而厚重，時而愨態可掬，時而天真爛漫，對後世浙派篆刻的發展起到了承前啓後的作用。錢松在『范禾

私印』一印的邊款中刻道：『得漢印譜二卷，盡日鑒賞，信手奏刀，筆筆是漢。』可見其對自己印作的

認識以及對漢印的理解非同尋常。楊峴在《錢君叔蓋逸事》中寫道：『予詣叔蓋，見歙汪氏《漢銅印叢》

六册，鉛黃凌亂，予曰何至是，叔蓋嘆曰：此我師也，我自初學篆刻即逐印摹仿，年復一年，不自覺模

仿幾周矣。』錢松早年于漢印學習着力之深由此可見一斑。

葉爲銘在《再續印人小傳》中有云：『趙次閑見其（錢松）印，驚嘆曰：『此丁黃後一人，前明文、

何諸家不及也。』趙之謙在『何傳洙印』白文印的邊款中如是刻道：『漢銅印妙處不在斑駁，而在渾厚。

學渾厚則全恃腕力。石性脆，力所到處，應手輒落，愈拙愈古。看似平平無奇，而殊不易。貌此事與予

同志者，杭州錢叔蓋一人而已。叔蓋以輕行取勢，予務爲深入。法又微不同，其成則一也。』可見趙之

謙對錢松的篆刻創作和創作思想，有着深入的研究。趙之謙也因懷着對錢松藝術及人格的敬佩之情，在

錢松離世後，將錢松之子錢式收爲弟子，并倍加呵護。

吳昌碩在『千尋竹齋』白文印的邊款中刻道：『漢人鑿印堅樸一路，知此趣者，近唯錢耐青一人而已。石韞尚書以爲然否？乙未八月，昌碩并記。』吳昌碩不僅對錢松篆刻推崇備至，更是錢松篆刻思想的實踐者。他從錢松爲胡震所作的『富春胡震伯恐甫印信』井字格九字白文印，及錢松爲楊峴所刻『楊季仇印信大貴長壽』九字白文印中多有取法，并以一化百，終成自家面目。

胡震，字聽香，又字伯恐、不恐、葒甫，號鼻山，別號胡鼻山人、富春大嶺長等。嘉慶二十二年（一八一七）生于富陽慶護里（今環山鄉），諸生，僑寓上海。因得紀昀竹節硯，遂以『竹節硯齋』顏其室。喜藏碑帖，善書。胡震篆刻師法錢松，并以綫條粗獷老辣、運刀任意不羈而聞名。沙孟海先生在《印學史》第三十一章『西泠後四家（胡震附）』中評價胡震：『篆刻與錢松齊名，其風格亦相近似。』錢、胡二人均英年早逝，且平素不肯輕易爲人作，故民間流傳作品較少。

自錢松、胡震二人離世後不久，同治三年（一八六四），二人之友人嚴葒（根復）以其所藏及嚮朋輩所借錢松、胡震二人印作，請蔣敦復、應寶時，吳雲作序，胡公壽、嚴葒作跋，又請嘉興陳鐵華鈐拓成譜若干套，每套十册，其中第一册至第八册爲錢松印作，第九册至第十册爲胡震印作，原譜內頁每葉黑色綫框，書口無字，印款分葉，每葉鈐、拓一面。如兩面印，分鈐二葉，四面款，分拓四葉。因當時鈐拓技術，所用材料等條件的不足，加之錢、胡二人所刻印款較淺，印譜效果難免有欠缺之處。《錢胡

〇〇三

印譜》成譜至今已越百餘年，譜中所載印作多已無迹可尋，印譜也已存世無多。這套印譜對研究錢、胡兩家的篆刻藝術，也是不可多得的資料。今吳劍先生以國家圖書館所藏《錢胡印譜》十册鈐印本爲底本，因原譜鈐拓效果以及印、拓分拓曡數葉，檢閱繁瑣，將其重新排版，重編爲《錢松胡震兩家印存》，以饋同好，實乃幸事。蒙吳兄厚愛，囑我作序，鄙人才疏學淺，聊記數語以塞責。

辛丑杏月戴叢潔記于秋水齋

○○四

泉唐錢杰蓋富晉胡伯恕皆予疇友也林
蓋死多書其父子夫婦殉難本末伯恕欤
友之所以能不死者自宥杜岩夫慕即乃
為作胡旨山人小傳凡以不死吾及而吾
其平生一藝特藝之精者耳雖然駿馬不

易得後世市其晶波骨形存而神滅猶千金

短其物形模所立即其入精神所寓孰子輕

重必有能辨之者四會嚴根復歡悟」於

此為之蕙翠戌秩亦不死吾受之意也夫

同治三年秋七月甯山蔣敔憂

余與富陽胡伯恐交最早其生平所
詣書法第一鐵筆次之曰夜攻苦手
不停揮而目無餘子初未見所許可
也游杭之時杭人鐵筆唯徐君問邁
趙其次闇嘖嘖曰其錐推為老輩
嘗謂鈔慁心之作道光甲辰乙巳間

見鈫尒并薑兩作始大歎服自昌闓
筆不復為人刻畫金石矣并薑為貝
刻卬亙黥虫後百餘石君藏之如拱
璧以余不解卬然缺鐙展匣者兩
暮戊時尒未嘗不一之聲睎為余言
其周腕已雄運氣之渾直造漢人

涩酣耳熟轇像柏棐狂呼以為真不

可及令伯卫歸道山三年吳字弦留

傳以多玉藏牀壁印章尚存數十

嚴君根復挺粵事石遠數千里搜

其遺蓬井假余私印為帥蓋兩

作及伯卫自為人刻烘兩鍬石拓印

成帖奇贈知交重妳蓋之印不宜痛

伯恐早世嶽永其名而與妳蓋之印

詎棐雲乎柘也画以伯印而遺余屬諸石

畫歸根復丹泥素絕藝～筆窓佰印

冇露戓尚为已甫著流連石忍釋手

耶同治甲子仲秋亟賓時黄渡舟中跋

嘗謂印章之有秦漢猶文事之有六

經也為文者必宗六經作印者必宗秦

漢其恉一也余藏秦漢魏晉古印八筒

枚輯有二百蘭亭齋古銅印存八卷

古人篆法精微朱草此失許氏說文

序曰秦書有八體五曰摹印吾子行曰

摹印法只是方正以篆法與隸相通處
人不識古印妄加盤屈且以為漢方可
唉也余按屈曲盤迴自唐印始宋元專
尚纖巧古法以亡慶有圖無論已
國朝昌明金石之學摹印一門尤力追
古法乾嘉間杭浙金冬心丁敬身黃小

松诸君岂专宗汉觏而又胸饶卷轴精

通气书用斛一洗庆以後积眉钱尹姝盖

胡君鼻山其憨迤者也今二尹俱肄道山

根复世兄风雅好古共二君文蒐集于

所为印予千枚汇而成册亲余弁言

余观其繁简相参位置合度疏者不烦

其空密者不嫌平實清輕者不傷椎巧

厚重者不同於板一氣鼓鑄無體不工渾

偶一時瑜亮也根源輯而侍之使坡人一

生以血所寄不勞煙雲供化其芼鼓友誼

為夕如執二君可以不朽矣余坡樂為之

己同治甲子之秋肯坡坐騄安吳雲

錢松

卷

富春胡震伯恐甫印信

胡鼻山人宋紹聖後十二丁丑生

（兩面印）

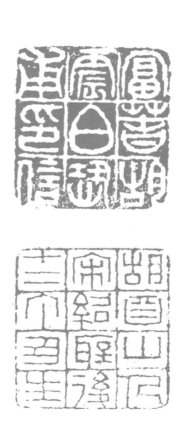

咸豐六年十月廿五日，爲鼻山仁兄四十攬揆。予以明拓《李仲璇修孔子廟碑》、康熙瓷印色盒，祝其純嘏。攜李范叔購此佳石，囑刻兩面，用申蒼篆長年石交永久之義。七年正月廿八日，西郭叔蓋記。

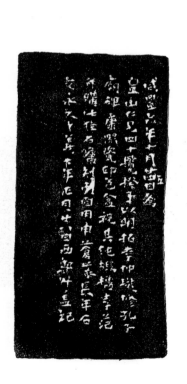

邑城之東，相去十里，有嶺曰
胡鼻。沿崖瀕江，上下峭險，
行者病焉。己丑春，邑宰陸侯
楠與邑尉錢侯孜帥時官，命進
士謝安頤諭大姓隨力捐施，悉
平治之。翼以石柱，扶以欄楯，
閱六月而其道始如砥。經久宏
遠之摹，無所不用其至。畢工
紀實，于是乎書。乾道五年七
月朔，致仕仲祖堯謹記。
庚申秋，余避兵富春江南，鼻
山出老蓋篆印，屬補胡鼻山宋
開通題記并志。無疾華復。

胡鼻山人胡震號鼻山

宋紹聖三年，江水囓敗縣之南堤。冬，調工修築，伐石此山，開擴故道，于舊逾倍，行者便之。四年，望功告成，知縣事何去非、主簿林旨時董是役。

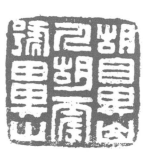

胡震伯恐印

予刻此印，越兹四年矣。其次
年，鼻山更字伯恐，倥偬未爲
改作。今年春，自桂林來映
夏，寓胥山，予亦携硯春恬室
刻并記之。咸豐乙卯六月。

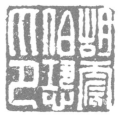

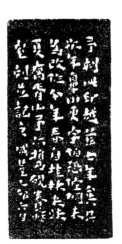

胡鼻山胡鼻山人

予爲恐齋弟作，本不敢索應。
況此石溫潤可愛，今時罕見。
若苟意篆刻，日磨日短，豈
不可惜。己酉十月，恐齋有義
鄉之行，速予奏刀。漫擬漢
人兩面淺刻之，方家論定焉。
耐青識。

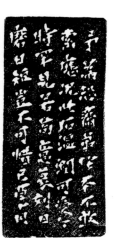
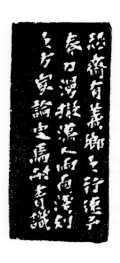

胡鼻山人胡震之章

字予曰恐

（兩面印）

富春胡鼻山有宋紹聖二年題記，曰「謝安瀆務興利，放四渡于春江，闢三嶺于胡鼻，水陸得以無虞，聊刊此以爲記」三十字。語句清奇，字法雋逸。伯恐手拓一紙見貽，索刻此印。乃對所拓，録文于上，以補鑒賞之不足。耐青記。

○二二

曾登獨秀峰頂題名

咸豐四年四月四日，胡鼻山來登絕頂。

獨秀峰，居桂林城之中，高四十餘丈，三百六十一級，方登絕頂。明王國材題『南天一柱』四大字，其狀盡之矣。

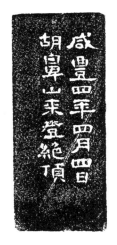

獨秀峰下，曰劉海洞，曰讀書
岩，唐顏延年讀書其中。中有
元和孟簡題名，岩外有建中元
年鄭叔齊記。

咸豐甲寅，鼻山游桂林。乙卯
歸來，屬刻此印。五月望，叔
蓋并記。

胡震長壽

聽香精篆刻，深入漢人堂奧，
每惡時習亂真，故不輕為人
作。己酉歲，來自富春，見予
為存伯製印，咄咄稱賞，以二
石索刻。予最樂為方家作，又
不樂為方家作，蓋用意過分
也。九月十有三日丁未，風雨
如晦，興味蕭然。午飯後煮茗，
成此破寂。隨意奏刀，尚不乏
生動之氣。賞音難得，固當如
是。不審大雅以為然否？耐青
并識于曼花盦。老蓋為鼻山作
七十餘印，此其始也。
庚申五月，華無疾記于竹節
硯齋。

長生安樂胡伯恐之印

鼻山，予水乳契也。相交以來，年爲十餘印，積今纍纍矣。丁巳秋九，自滬歸，飲予英吉利酒，并以鼻烟見贈。感盛物之投，爲仿宋元兩印，兩仿漢鑄，此仿漢鑿，報其來意。十三日，見聞隨喜室燈下，西郭叔蓋記。

與紹聖摩崖同丁丑

富春山爲吾杭名勝之區，大痴
有《富春大領（嶺）圖》。萬
山如屏，環列江口。其間有曰
胡鼻山，即伯恐所居處，緣以
爲號焉。庚戌之歲，伯恐訪得
宋紹聖丁丑題字，索刻此印。
叔蓋并記。

我生之初，歲在丁丑。紹聖鎸
山，歲亦是守。適丁斯辰，丑
爲之紐。刻印記之，耐青吾友。
自製，壬子冬仲。

胡鼻山藏真印

鼻山好古求真，收羅金石甚富，歐、洪、牛、趙、繼起之一人也。丁巳八月，自滬歸，購得《崇高三闕》《韓敕造器碑》《延光殘碑舊拓》，刻印賀之。叔蓋篆。

竹節硯齋金石文字

鼻山滬上之游，其所得隨軒
秘藏，蓋亦不鮮。至如《嵩
山三闕》《潁川太守題名》《禮
器碑》《白石神君碑》《魏受
禪表》，皆明初善本，尚有黃
小松手拓諸本，皆精美可賞。
戊午四月，爲刻是。叔蓋。

○二○

胡震伯恐

丁丑鼻山

（兩面印）

富春胡鼻山，在邑城之東。昔大痴《富春山圖》即其處也。尼蟠荒峽，首注大江。宋紹聖丁丑間，開通故道，有題記焉。予友胡子伯恐，舊居是地，鼻山其號也。咸豐紀元辛亥正月，索作此印。憶！凡人之一動一作，莫不思與古人相合。今胡子號曰鼻山，又生于丁丑之歲，是古人豫爲之合也。天與之姓，地與之名，而古人與之記年。予篆此印，亦何樂而不爲乎？耐青并記。

丁丑鼻山

得天题赵子固《兰亭》落水本

云：『古今人相照，正在此圆

镜中。』辛亥秋，耐青作于曼

花盦。

竹節硯齋

鼻山手拓

（兩面印）

此印余游富春山時，鼻山索刻
兩面者，倥傯未應。茲鼻山自
烏程囑陶石蓀來促，明日往拜
石蓀，即夜成之以寄。壬子五
月十九日，東風徐至，几席生
涼，耐青記于燈下。

三才硯主

鼻山得水歸洞佳石，規員（圓）
以象天，似東洞魚腦、青花。
矩而方，方以合地象。是二硯
者，皆端溪精品。予于戊午歲，獲五銖
秀以成。予于戊午歲，獲五銖
泥範，手製爲硯。鼻山見而詫
之曰：『此爲人之寶貨，是
人硯也。請歸予，以配三才。』
九月望日，叔蓋同客吳下，記
于長安舟次。

大嶺長

癸丑冬，伯恐將之粵西，書索
此印。叔蓋仿漢。

胡震鼻山

富春大嶺長

（兩面印）

予爲鼻兄作印七十餘石，白文
居其八分。蓋鼻山好古師漢，
予則樂是天真，非求率易。此
石作兩面朱文，朱同朱用，白
同白用，亦古法也。叔蓋，丁
巳八月記。

胡鼻山麓，即富春大嶺，黃子
久有《富春大嶺圖》。余號鼻
山，以姓相合，即以「大嶺
長」作別號焉。同治元年正月
十日，僑寓上海志。

伯恐

鼻山弟印。耐青作于郭西老屋，道光庚戌。

此石端木叔總所遺，云青田新出土之至佳者。

臣震私印

胡伯恐

（兩面印）

道光庚戌三月十四日，耐青爲

鼻山道盟仁弟仿漢人兩面印。

鼻山摹古

去古日遠，其形易摹，其氣不能摹，鼻山善得其神。耐青。

胡震之印

耐青改作胡鼻山印。

竹節硯主

丁巳重九，叔蓋爲竹節硯主
人仿漢鑄。

叔蓋得意之作，華復觀。

河間紀文達公竹節硯，始歸周
芸皋廉訪，今歸予。

三才硯室

鼻山有道之印。道光庚戌八月，
耐青刻于曼花盦。咸豐戊午，
同宿秀水舟次，叔蓋改作。九
月十七日二更記。

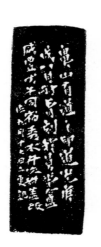

胡震唯印

鼻山唯印。　壬子三月，　耐青刻

于□□庵。

特健藥

道光己酉重九，與傅嘯生、孫
仲明游湖上，作茱萸之會，論
詩、論畫、論印。及晚，挨城
門而歸。餘興未已，因爲聽薌
同道張燈作此。耐青并記。
壬子初夏，改爲鼻山賞鑒印。
耐青又記。

雲烟過眼

余與鼻山及老蓋皆石交，庚申春，省垣失守，老蓋死難。獨余走訪鼻山于雙髻峰下，出諸印示余及□□，喟然曰：『老蓋所作，終于此矣！雲烟過眼，一切世間塵，皆當作是觀。』屬篆此四字，并記于老蓋署名之側。五月既望，無疾華復。

胡震唯印

胡
不
恐

臣震之印

胡震

恐

鼻
山

丁
丑
生

鼻
山

恐

鼻
山

老鼻

應氏家藏

丙寅冬日□□作于一本堂。
道光庚戌歲，耐青爲永康應
氏刻。

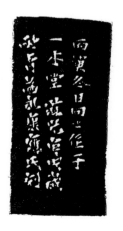

敏齋詞印

己酉十月，耐青爲敏齋詞友仿漢。

更號可帆

道光庚戌十月，可帆屬耐青刻。

可帆讀過

庚戌秋夜，耐青爲可帆製。

可帆餘事

可兄屬，耐青仿漢。

應寶時

庚戌五月，耐青爲永康應孝廉

改作。

可帆

庚戌之夏，敏齋更號可帆，因爲改作。耐青記于曼花盦。

應寶時印
耐青爲敏齋刻。

可帆

己酉九月，耐青作于曼花盦。

寶時

應

（兩面印）

可帆印。　耐青兩面刻，　庚戌九

秋中浣。

射雕山館
射雕山館印。耐青製。

紙閣雙聲之印

己未冬，劍人來游西子湖，叔蓋適范兒婚事，倥偬作此。

約之畫印

繪精墨妙。叔蓋補作此面，以
充約之仁兄文房。

約之

此三年前，未識約翁之作。戊
午十月游滬，晚叙景茂凌華之
閣觀。叔蓋記。

横雲山民

横雲爲松江九峰之一。丁巳秋，公壽屬刻，叔蓋。

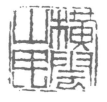

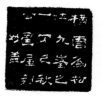

吴宗麟

冠雲屬仿漢鑄精，石質粗硬，未能如意。叔蓋。

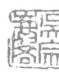

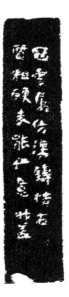

橋孫

橋孫仁兄屬，叔蓋刻寄。

燕園主人小印

燕園主人小印。叔蓋仿漢。

延陵書翰

庚申上燈節，叔蓋仿漢印。

可久長室之卩

丙辰初秋，小農表叔招飲于南
屏秘山堂，冠雲屬刻，時久旱
作雲，天有雨意，叔蓋志快。

臣有詩膽

叔蓋爲橋孫作。

逍遙容與

庚申元宵，作于增峰草堂，叔

蓋并記。

羅刹江民

庚申元宵，爲羅刹江民作。

叔蓋。

鐵御史孫

橋孫屬刻十一印，皆須仿漢。
自上燈至元宵，三晚成。庚申
正月，叔蓋并記。

徐佩福熾立印信長壽

芸軒屬。戊午十月，叔蓋篆。

徐佩福印

咸豐戊午十月廿一日，嶺南芸軒仁兄獲此青田佳品，索刻于燈下，叔蓋記事。

是夜，江東老劍下榻此間，嚴根復亦在坐，謂南袖手旁觀，刻罷鼓琴。鼻山補記。

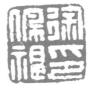

芸軒

予與鼻山同游吳門，口滬，
二宿景茂凌華之閣，芸軒索
此，時鼻山玩月江浦，即屬
破寂燈下。咸豐戊午冬，叔
蓋作并記事。

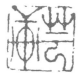

芸軒所藏

芸軒屬。戊午，叔蓋仿漢。

芸軒啓事

芸軒啓事之記。己未夏，叔
盖刻。

代面

相思得志

（兩面印）

己未夏，芸軒書來，囑刻『封完印信』。芸軒好古技、賞詩句，閑散之作，殊不相宜。爲仿漢印面面式應教。『代面』一印，見之《漢銅印叢》。『相思得志』，見《金石苑藏印》也。叔蓋并記。

一〇三

芸軒珍藏

己未六月，刻寄芸軒良友。

叔蓋。

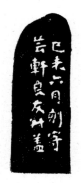

吳熾昌炳勛印
漢印爾雅恬靜，余獲交南皋，
慕其爲人，故仿漢印二石應
之。叔蓋。

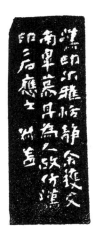

南皋長生安樂

戊午十一月，叔蓋刻于申江寓齋。

南皋賞

南皋大雅，叔蓋。

寄庵

丁巳七月十日，叔蓋燈下作。

寄圃

丙辰五月晦，叔蓋刻。

紫香

庚戌冬，耐青。

四會嚴氏根復所藏

根復癖書畫，收藏極富，刻此
用充清秘。戊午冬，叔蓋。

嚴荄之印

粵友嚴甘亭，原名應棠。自以
門祚衰薄，咸豐戊午冬，更其
名曰荄。于陰陽消長之幾，取
義甚宏。屬刻私印，爲仿漢
作，不敢率爾，以副更名之始
事云。叔蓋。

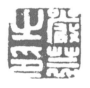

二二

根復

甘亭既更名曰荄。荄，從艸從
亥，陰消而陽長，復之義也，
故字曰根復。寶山蔣君劍人爲
作《字說》一篇，予摹此印。
叔蓋記于滬城。

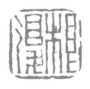

嚴荄根復甫印信長壽

戊午仲冬月作于滬上。根復精

鑒藏，用充巨幅。見聞隨喜侍

者叔蓋。

嚴莢之印

己未三月，寄贈根復仁兄。

叔蓋。

根復

叔蓋見聞隨喜室仿秦印。

嚴荄藏真

根復嗜書畫而品題極真，鼻山
嘗與我言清秘之富，每思慕
之。戊午冬，客滬上，索觀，
謂予曰：宋元諸家，流傳極
少，價本日多，莫云唐矣。所
收悉有明、

一一七

國初物，皆當時愜意筆。此論即可見其精嚴。秉燭披賞其扇冊五十，尤爲出色之品，令人眷眷。因贈此印記之。在坐秀水周存伯、富陽胡鼻山叔蓋刻。

根復

叔蓋爲根復道盟刻。

嚴荄

戊午冬，叔蓋客滬上，爲根復仁兄篆。

根復

叔蓋刻干景茂凌華之閣。

嚴氏家藏

古人作鑒藏者，用細朱文。丁
巳爲嚴氏仿之，叔蓋記。

嚴荄

叔蓋爲根復道盟刻于滬上。

伯虞

丙辰，叔蓋篆。

胡震

卷

胡鼻山人同治大善以後所書

宋胡忠簡公《春秋元年解》云：「元者，始大善也，人君即位之始，貴乎大善，故稱元年。」辛酉除夕，鼻山自製干滬。

一角富春山

自嚴陵釣臺至富陽大嶺，綿亙二百餘里，皆曰富春山。胡鼻山，其富春山之一角也。沿崖瀕江，上下峭險，行人必經之所。宋紹聖丁丑，有開通題記，大痴《富春大嶺圖》即其處也。山名胡鼻，予號鼻山。故友錢君叔蓋爲刻多印，一一志其緣起。同治元年，得此石，自製五字，以補不足云。

一三〇

曾經滄海

咸豐十有一年五月十七日，由四明杭（航）海至滬，刻此記之。鼻山。

富春胡鼻山

眉州精醫理，兄事予，予頻年善病，眉州遠過村居，不憚風雨，刀圭起予者屢矣。暇日爲作名印，偶記于此。陸氏西泠世家，眉州白鳳後人也，近奉薄伽氏，從富春山人，博究宗乘，勇邁終古，志大字宙，入世出世大丈夫，良醫良相，且餘事矣。戊申九月十四日，吉羅庵雨中，蔣仁記。

印面朱文『紹之』。

同治元年人日燈下，胡鼻山人改刻于上海。

江東老劍

丁巳五月，胡鼻山作于滬上。

我有神劍異人與

李青蓮句，鼻山爲老劍作。

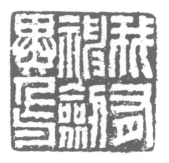

東吳陸祉

鼻山。

陸祉

鼻山仿切玉文。

華亭胡氏

吾杭篆刻，首推丁居士。因爲

公壽仿之。

丁巳七月，鼻山作。

公壽長壽

漢長壽印，鼻山仿于滬。

胡氏

寄鶴軒中書畫鈐記。

公壽宗兄屬刻是印，時丁巳四
月既望，劍人、伯虞、可帆作
長夜談，奏刀竟，曉鐘鳴矣。

宋人墨迹流傳至今，雖片紙隻
字，重如圭璧，況蘇長公手札
乎！正輔一札，有金華宋氏景
濂及宣文閣監書畫博士二印，
札後九跋，皆宋明諸先輩手
筆。方叔一札，無鑒藏印，虞
山老人合裝一卷，數百年紙墨
無剝蝕痕，迨有神靈呵護耳。
咸豐十年，徐君芸軒得之滬
上，屬刻此以志永保。富陽
伯恐并記。

香山徐熾立珍藏元趙文敏公心
經一卷

芸軒得趙吳興真迹心經一卷。
辛酉，鼻山刻此。

將軍山樵

芸軒世居將軍山麓，屬刻是
印。鼻山爲模《吳紀功碑》。
辛酉。

芸軒眼福

芸軒鑒古之印。辛酉九月，鼻
山作。

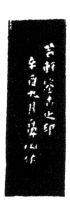

徐芸軒

鼻山刻。

芸軒

鼻山作，辛酉九月廿，燈下。

福

芸軒屬，鼻山。

長宜子孫
芸軒印。鼻山作。

守愚堂印

俗呼燈光凍，近時罕有。震并
一志。

此明時坑石。咸豐辛酉，爲粵
友徐芸軒作。胡鼻山。

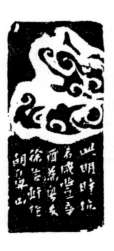

徐潤之印

辛酉十一月刻□雨之老弟。

雨之

胡鼻山人作于滬。